孔子君 Christian le Comte —— 著

書寫自信

寫字本

GRID BOOK

d d d d d d d d d d d d d d d d

d d d d d d d d d d d d d d d d

d d d d d d d d d d d d d d d d

d d d d d d d d d d d d d d d d

d d d d d d d d d d d d d d d d

d

d

d

d

d

d

g

q q q q q q q q q q q q q q q q
q q q q q q q q q q q q q q q q
q q q q q q q q q q q q q q q q
q q q q q q q q q q q q q q q q
q q q q q q q q q q q q q q q q

q
q
q
q
q
q

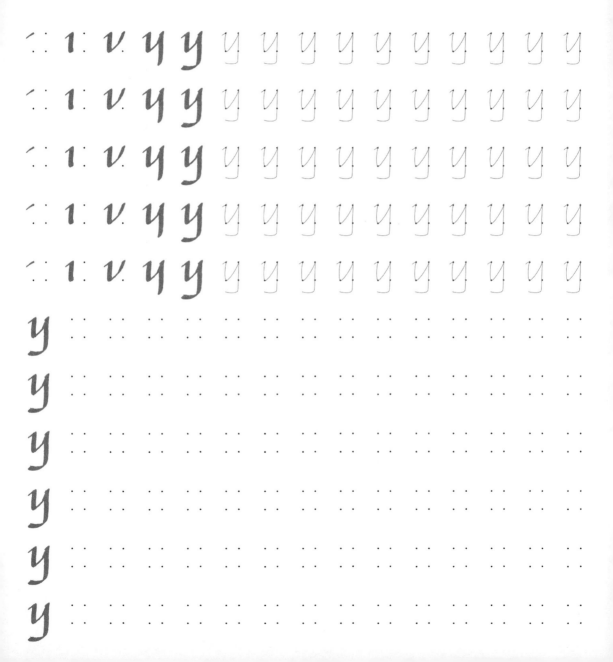

l: l: h b b b b b b b b b b b b

l: l: h b b b b b b b b b b b b

l: l: h b b b b b b b b b b b b

l: l: h b b b b b b b b b b b b

l: l: h b b b b b b b b b b b b

b

b

b

b

b

b

l: k h h h h h h h h h h h h h
l: k h h h h h h h h h h h h h
l: k h h h h h h h h h h h h h
l: k h h h h h h h h h h h h h
l: k h h h h h h h h h h h h h

h
h
h
h
h
h

l: k k **k k** k k k k k k k k k k

l: k k **k k** k k k k k k k k k k

l: k k **k k** k k k k k k k k k k

l: k k **k k** k k k k k k k k k k

l: k k **k k** k k k k k k k k k k

k

k

k

k

k

k

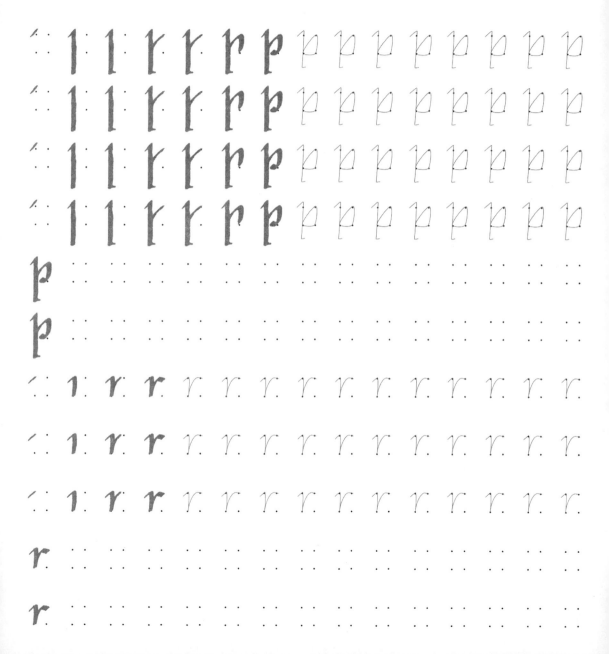

e e e e e e e e e e e e e e e

e e e e e e e e e e e e e e e

e e e e e e e e e e e e e e e

e e e e e e e e e e e e e e e

e e e e e e e e e e e e e e e

e

e

e

e

e

e

ſ ſ ſ f f f f f f f f

f

f

f

f

f

f

`‸ 1] j` j j j j j j j j

`‸ 1] j` j j j j j j j j

`‸ 1] j` j j j j j j j j

`‸ 1] j` j j j j j j j j

`‸ 1] j` j j j j j j j j

j

j

j

j

j

j

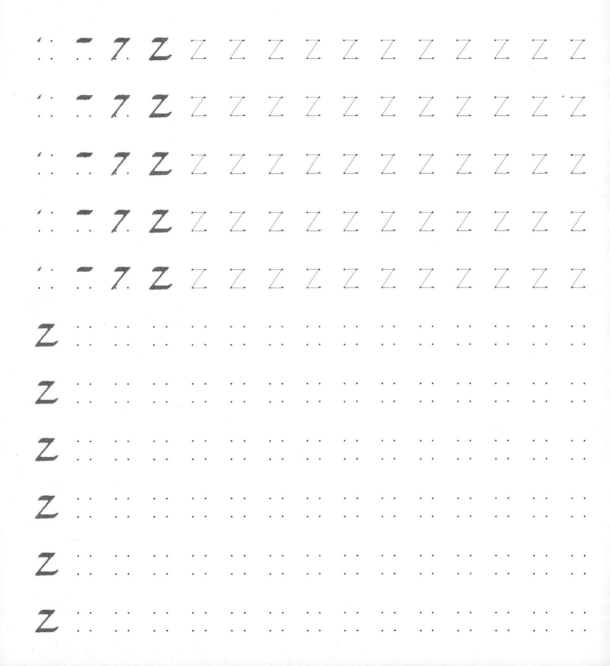

0 0 0

1 1 1

2 2 2

3 3 3

4 4 4

5 5 5

6 6 6

7 7 7

8 8 8

9 9 9

0 0 0

1 1 1

2 2 2

3 3 3

4 4 4

5 5 5

6 6 6

7 7 7

8 8 8

9 9 9

lin　lin　lin

nu　nu　nu

as　as　as

at　at　at

at　at　at

lin　lin　lin

nu　nu　nu

as　as　as

at　at　at

at　at　at

et et et

tt tt tt

on on on

ta ta ta

vo vo vo

be be be

et et et

tt tt tt

on on on

ta ta ta

lin　lin　lin

nu　nu　nu

as　as　as

at　at　at

at　at　at

lin　lin　lin

nu　nu　nu

as　as　as

at　at　at

at　at　at

et et et

lt lt lt

on on on

ta ta ta

vo vo vo

be be be

et et et

lt lt lt

on on on

ta ta ta

lin　　lin　　lin

nu　　nu　　nu

as　　as　　as

at　　at　　at

at　　at　　at

lin　　lin　　lin

nu　　nu　　nu

as　　as　　as

at　　at　　at

at　　at　　at

et et et

ll ll ll

on on on

ta ta ta

vo vo vo

be be be

et et et

ll ll ll

on on on

ta ta ta

I I I I I I

I I I I I I

B B B B B B

B B B B B B

E E E E E E

E E E E E E

F F F F F F

F F F F F F

J J J J J J

J J J J J J

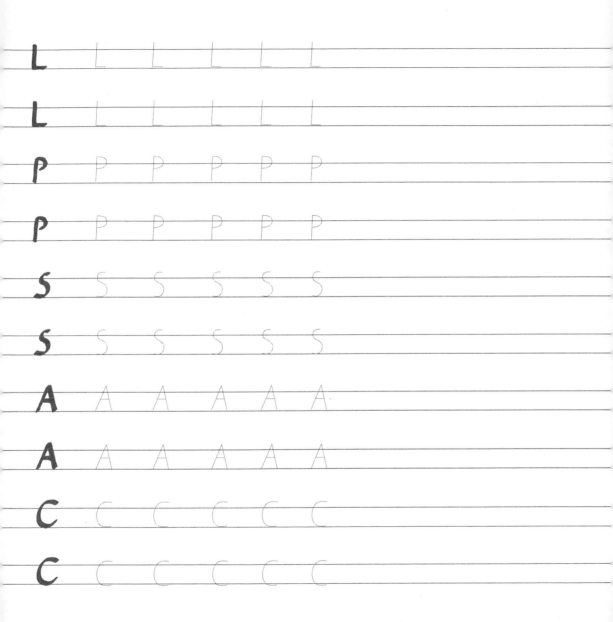

D D D D D D D

D D D D D D D

G G G G G G G

G G G G G G G

H H H H H H H

H H H H H H

K K K K K K

K K K K K K

N N N N N N

N N N N N N

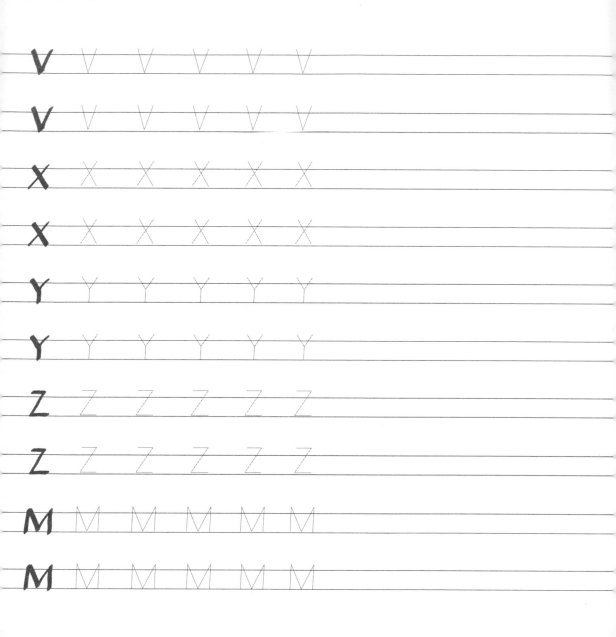

W W W W W W

W W W W W W

abcdefghijklmnopqrstuvwxyz

abcdefghijklmnopqrstuvwxyz

abcdefghijklmnopqrstuvwxyz

abcdefghijklmnopqrstuvwxyz

abcdefghijklmnopqrstuvwxyz

abcdefghijklmnopqrstuvwxyz

abcdefghijklmnopqrstuvwxyz

書寫自信：寫字本

孔子君 Christian le Comte ————著

尹佳 ————中文書法・國畫　趙丕慧 ————譯

莊靜君 ————文字・編輯協力

出版者：大田出版有限公司

台北市 10445 中山北路二段 26 巷 2 號 2 樓

E-mail：titan3@ms22.hinet.net　http：//www.titan3.com.tw

編輯部專線：（02）25621383　傳真：（02）25818761

如果您對本書或本出版公司有任何意見，歡迎來電

法律顧問：陳思成

總編輯：莊培園

副總編輯：蔡鳳儀　執行編輯：陳顯如

行銷企劃：張家綺／黃薏岑／楊佳純

校對：金文蕙／黃薇霓

美術協力：賴維明

初版：二〇一六年（民 105）八月一日　定價：380 元

印刷：上好印刷股份有限公司 (04)23150280

國際書碼：978-986-179-456-3　CIP：943.98／105010266